Cinefilia fácil

Tomás Vega Moralejo

© Tomás Vega Moralejo
© Cinefilia fácil

ÍNDICE

5- Índice
7- **Prólogo**
13- **Cinefilia fácil**
19- **Breve historia del cine**
31- **¿Quién es quién? - Cómo se hace una película**
43- **50 personalidades del cine a seguir (y porqué)**
51- **50 películas que hay que ver (y porqué)**
61- **Diccionario de cine**
79- **Los Oscar y otros galardones de cine**
*(89- **LISTA de OSCAR a MEJOR película**)*

PRÓLOGO

Se dice "séptimo arte" porque el cine llegó más tarde que las seis clásicas que los griegos llamaron artes superiores (las que se disfrutan con los "sentidos superiores": vista y oído): arquitectura, escultura, pintura, música, declamación (poesía) y danza. Es, por supuesto, más una de esas denominaciones que han arraigado en la cultura popular que una posición clasificatoria concluyente. En el siglo XVIII se empezó a popularizar el término "bellas artes" para denominar a las seis superiores, pero incluso se añadió la elocuencia, y sin duda alguien echará en falta el teatro antes que el cine como séptimo arte o habrá quien prefiera sencillamente desplazar de ese puesto a las películas.

Fue el ensayo "Manifiesto de las Siete Artes", publicado en 1914, el que colocó al cine en el séptimo lugar y ahí parece haberse quedado.

Sea en el puesto que sea, el cine es un arte, un bello arte. Dice el diccionario que el arte es la manifestación humana de lo imaginado, y decía el francés André Maurois que "Lo bello es aquello que es inteligible sin reflexión" ¿No os parece una bella definición incluso para el arte?

Hay dificultades para entender ciertas manifestaciones artísticas. Un cuadro de Velázquez es inteligible sin reflexión, es bello sin dudarlo. Pero y ¿Un cuadro de Picasso? Hay quien se apresura a calificarlo de basura, yo mismo lo hice hace tiempo, y a negar que sea

auténtico arte... porque requiere reflexión, no es inteligible (bello) al primer vistazo.

El Guernica, por ejemplo, no es menos abstracto que otros cuadros de Picasso, pero sí más accesible: sabemos que es una manifestación de los horrores de la guerra civil española; nos detenemos a observarlo y vamos identificando cosas en él, descubrimos la belleza que esconde. Es arte, sin duda.

Pero como en todo, en el arte también existe el fraude. Unos montones de arena y otros materiales de construcción descargados en una sala de un museo de arte contemporáneo no creo que sea arte, por mucho que nos digan que quieren representar de qué está hecho el propio museo; diría más bien que es solo una forma de justificar un dinero pagado. Hay también películas que no se entienden ni cuando te las explican, pero hay quien las usa para dárselas de que sabe más que los demás.

No quiero justificar, por tanto, que todo lo que se dice que es arte lo sea de hecho a falta de una explicación. Quiero decir, al revés, que el arte es bueno que induzca a la reflexión, pero para ello debe primero ser inteligible. Una película se tiene que entender, eso lo primero.

Claro que esto que estoy diciendo aún tiene sus complicaciones, porque el conocimiento ayuda a apreciar mejor las cosas... y el desconocimiento puede hacernos despreciar una joya.

Una película de simple entretenimiento como "Indiana Jones y el reino de la calavera de cristal" contiene unos cuantos guiños, por ejemplo a algún hecho histórico, que deleitarán a quien los capte y seguramente incluso aburran a quien no se entere de ellos.

Hay películas más complejas que necesitan de conocimientos previos o análisis posteriores... por tanto, el que no entendamos una película no necesariamente quiere decir que no sea buena.

...y llego ya a donde estaba pensando cuando empecé a escribir este prólogo: a recomendar este libro para aprender a apreciar mejor el cine, porque para todo hace falta una base... pero creo obligatorio recomendar también una serie de documentales (quince de una hora cada uno) que también ayudarán a después disfrutar más del cine.

"La historia del cine: Una odisea", de Mark Cousins. 2011.

No es propaganda mercantil, es que no hay nada igual en documentales.

En ellos se pasa de largo por peliculones como "La lista de Schindler" y se dedican minutos a películas de dudosa reputación como "Starship Troopers" para ejemplificar cómo colar ciertos temas como la política disimuladamente... pero es que en estos documentales el acento se pone en los detalles, en la innovación.

Como en toda obra, habrá cierta subjetividad del

autor y se podrá no estar de acuerdo en la influencia real de algunas cosas que cuenta, e incluso con algunas dudaremos de si se está quedando con nosotros como ciertos artistas de arte contemporáneo, pero no deja de ser muy interesante y quizás la única ocasión de que echemos un vistazo a películas de lugares como Irán o Senegal, que nos pasarían desapercibidos pero en los que el cine también maduró.

Verlos (los documentales) no solo es disfrutar con ellos mismos, sino que nos habremos regalado para siempre una perspectiva del cine que nos proporcionará mayor deleite al ver películas.

Algunos detalles que parecen hoy día obvios, supusieron en su momento auténticas revoluciones; por ejemplo pasar de los planos fijos a movimientos de cámara, o introducir lapsos temporales en las narraciones con imágenes. Entenderemos que grabar con sonido cambió también la forma de filmar, o que "Ciudadano Kane" dicen que es la mejor película no por la historia que cuenta sino por las innovaciones que introdujo en lo que veíamos y cómo lo veíamos. Una toma con la cámara inclinada, aunque no nos hubiéramos dado cuenta, refuerza el caos de la escena... y parece una tontería pero pasaron unos cuantos años antes de que a alguien se le ocurriera o se atreviera a mostrarnos una imagen torcida. En fin... que no se pierdan esos documentales.

Este libro no es, ni en absoluto pretende ser, tan ambicioso como esa serie documental, pero sí quiere,

con brevedad y sencillez, ayudar a asentar los cimientos sobre los que se pueda construir un amor por el cine desde el conocimiento de éste… Luego ya, a antojo del lector queda hacerse un experto con libros que profundicen más en cada tema de cine.

CINEFILIA FÁCIL

La cinefilia es el amor al cine.

Con la cinefilia no se nace: la cinefilia se hace.

Decididamente, una cosa es que guste "ver películas" y otra es ser cinéfilo (permitidme tomarme la licencia de no ir constantemente escribiendo cinéfilo/cinéfila y demás. Cuando digo cinéfilo me refiero a cualquier persona que ame el cine).

A un cinéfilo no le oiréis decir que no quiere ver una película simplemente porque sea de hace muchos años, o incluso en blanco y negro y/o muda.

Para ser cinéfilo hay que ver muchas películas, e incluso escudriñar un poco en lo que hay más allá de la pantalla: lo difícil que es conseguir algunas cosas que parecen muy sencillas cuando las vemos.

Mucha gente se limita a ver "lo que va saliendo", especialmente si lleva asociada una buena campaña de mercadotecnia, y hasta le dan pavor películas tan serias a la vista como a menudo son las vencedoras de distintos premios de cine. Sin duda se pierden grandes películas por el camino.

Por supuesto que cada uno tiene sus gustos, pero para formarse un criterio en términos cinéfilos hay que tener

cultura de cine; hay que ver muchas películas, entre las que no deben faltar los clásicos, algo más que películas de esas que solo buscan dar el taquillazo.

Que luego gusten o no ya depende de cada uno, pero si no las vemos nos faltarán esos puntos de referencia en base a los que juzgar de manera más objetiva lo demás. Hay que ver clásicos, y os animo a echar un vistazo a los "cómo se hizo" de algunas películas. Así se aprende a valorar mejor este arte.

El cine como escuela:

Nuestra personalidad se forja en torno a una base genética, a la educación que nos dan nuestros familiares y allegados, y nuestros profesores... y también en torno a nuestras vivencias. ¿Y a quién no le ha enseñado algo el cine? ¿A quién no le ha calado hasta los huesos alguna película?

Decía un prestigioso crítico de cine, que Spielberg ha conseguido con "La lista de Schindler" que nuestras sensaciones atraviesen momentos inolvidables. Y creo sinceramente que esta grandiosa película, de 1993 pero en blanco y negro, es la mejor forma de enseñar lo absurdo y terrible del nazismo. No creo que haya lección de instituto, discurso, documental... que nos pueda dejar tan claro el horror de la guerra como esta película que sin embargo no es de género bélico. El final es tan conmovedor que uno tiene la sensación de que necesita algo más que llorar para sobrellevarlo.

Otras películas nos hacen pensar en cosas de las que tal vez ni nos habíamos percatado aunque siempre estuvieron ahí. "¡Qué bello es vivir!", de Frank Capra, es posible que esté sobreedulcorada, pero nos hace reflexionar sobre nuestro paso por el mundo y el cómo influimos en los demás y los demás influyen en nosotros... y nos anima a ser mejores personas. O qué decir de la "magia" de las películas de Disney. Walt Disney debió recibir el premio Nobel de La Paz, aunque en vida nadie pudo calcular el alcance de su legado, que va más allá de lo cinéfilo. Estoy seguro de que la creciente conciencia de la sociedad por valores como el respeto por los animales, le debe mucho al mundo Disney.

En dirección contraria, se me ocurre que están películas como "Saw" ¿Se puede sacar algo en positivo de semejante sadismo? Películas así pueden servir de inspiración a mentes perturbadas. No entiendo entonces la polémica por haber dado la clasificación "X" a una de las películas de la saga; la polémica debiera estar en porqué no se clasificaron también las anteriores así... o incluso en porqué se hacen y/o se permiten películas así. Sé que eso que acabo de apuntar puede parecer que va en contra de la libertad de creador y espectador, pero es que ni siquiera es suficiente con la clasificación por edades de las películas, pues se queda en una mera recomendación de la que puede pasar cualquiera; y más ahora con Internet.

Por cierto, hablando de Internet: un cinéfilo no ve una película de cualquier manera, porque una película bajada ilegalmente, con una mala calidad de imagen y/o sonido, es como comer una patata cruda... además de un fraude que de verdad es injusto, para con la cantidad de gente que de forma directa o indirecta ha trabajado en una película y vive de ello.

Ver cine:

Hemos hablado de qué cine ver y porqué. Incluso nos hemos acercado al cuánto y al dónde: todo el que podamos y a ser posible en el cine pero si no, donde uno quiera mientras no sea pirata.
También es importante cómo y cuándo verlo... y hasta con quién.

¿Se debe ver una película de risa cuando estamos realmente tristes?: No es probable que nos haga gracia. Nuestras circunstancias y coyuntura influyen en lo que nos vaya a gustar una película, por no hablar de que también influye por ejemplo la edad (no es lo mismo ver "E.T.: El extraterrestre" con 7 años que con 17 *[Spielberg, por cierto, dice que se la puso a sus hijos con 5 años, pero que cree que hubiera sido mejor esperar un par de años más]*), o nuestras experiencias pasadas e incluso nuestra cultura o inteligencia a la hora de comprender y saber valorar mejor ciertas películas.

También hace sus efectos la empatía. Si estamos viendo por ejemplo una comedia junto a alguien al que no le hacen gracia las gracias de la película, eso nos cohibirá de manera que será menos probable que nos riamos y lo pasemos bien nosotros.

Con todo esto lo que ocurre es que juzgar una película es algo subjetivo no solo porque ya el propio juicio es personal, sino porque ni nosotros mismos tenemos siempre el mismo criterio. Los propios críticos profesionales de cine se permiten grandes subjetividades. Ahora bien, para que se respete nuestra opinión, debemos saber de cine... y para saber de cine hay que ver muchas películas y también tener cierta base de su historia y unos cuantos conceptos. Y en ello estamos en este libro, cuya lectura espero que os resulte amena y provechosa.

¿Y quién soy yo para dar consejos sobre cine? Bueno... he visto miles de películas y he visto decenas de documentales y leído decenas de obras sobre cine; soy de los que trasnocha aquí en España para ver las ceremonias de los Oscar y hasta he hecho algunos pinitos filmando, pero en definitiva no soy más que un cinéfilo al que no tenéis que hacer más caso que el que queráis: en realidad lo mismo que a un crítico de cine, que al fin y al cabo se dedica a expresar opiniones personales de películas... y bien que nos vienen porque siempre es bueno tener referencias de lo que se va a ver o contrastar opiniones.

BREVE HISTORIA DEL CINE

La Historia del Cine da para una enciclopedia, pero esto es Cinefilia Fácil: Vamos a darle un repaso al cine desde sus orígenes hasta hoy con menos de 2500 palabras.

Los antecedentes del cine hay que buscarlos en la fotografía, cuyo inicio se puede situar en **1839**, cuando el francés Louis J. M. Daguerre difundió el desarrolló del **daguerrotipo**, el primer procedimiento fotográfico, por el que se podía fijar una imagen en una placa de cobre que reaccionaba a la luz. El método se perfeccionó con sales de plata y, paralelamente, aunque en otro ámbito, fueron apareciendo sistemas con dibujos que al girar daban sensación de animación.

La combinación de fotografía y aparatos giratorios, en efecto, son los antecedentes del cine:
En **1879** el inglés Edward Muybridge plasmó sus fotografías sobre una placa circular transparente que colocó dentro de un proyector llamado zoopraxiscopio, dando lugar a las **primeras imágenes realistas en movimiento** (un jinete y su caballo a galope).

Émile Reynaud perfeccionó el zoopraxiscopio al praxinoscopio y el 28 de octubre de 1892 proyectó la que se considera la obra madre del cine de animación: Pantomimes Lumineuses.

William Kennedy Laurie Dickson, escocés que trabajaba

para Thomas Alva Edison, diseñó el primer estudio de cine y permitió patentar el **kinematógrafo**, que arrastraba las tiras flexibles de celuloide perforado de George A. Eastman (fundador de Kodak). También crearon el kinetoscopio, una especie de caja con mirilla para proyección individual; proyectaba durante unos 20 segundos unas 800 imágenes. Estamos **a finales del siglo XIX**; el primer salón del kinetoscopio se inauguró el 14 de agosto de 1894.

(Edison se atribuyó algunos inventos por ser el primero en patentarlos, pero en el caso que nos ocupa no lo hizo en Europa)

El siguiente paso sería un **cinematógrafo** para proyecciones en pantalla para el público, y llegamos ya al nacimiento del cine como tal... escojan fecha porque no hay acuerdo unánime:
el 13 de febrero de 1895 los hermanos Auguste y Louis Lumière inscribieron la patente del cinematógrafo, y el **22 de marzo de 1895** presentaron "**Salida de la fábrica Lumière en Lyon**", de 46 segundos de duración.
El 10 de junio de 1895 exhibieron por primera vez "El regador regado" en un sótano parisino, la primera película (aunque solo duraba 49 segundos) con argumento de la historia, con el primer actor pagado: el jardinero de los Lumière.
El 28 de diciembre de 1895, en el "Salón Indio del Gran Café" de París, con anuncio en cartel, se hizo la primera exhibición pública con cobro de entrada de 12 películas que sumaban media hora de duración.

Alrededor de 1900 George Albert Smith y otros comenzaron a hacer usos de la cámara más allá de planos fijos y éste además inventó el kinemacolor, el primer proceso de película en color de cierto éxito.

Hasta entonces el cine se dedicaba básicamente a plasmar la realidad. Charles Pathé, por ejemplo, creó el primer noticiario y junto con sus hermanos fundó la primera productora.

Georges Méliès es el pionero de la ficción, y con los 14 minutos y 12 segundos de su "Viaje a la luna" de 1902 marcó un antes y un después. Con un coste de 30.000 francos, se puede considerar además la primera superproducción.

Edwin S. Porter añadió innovaciones de montaje y narración en "Vida de un bombero americano".

El cine había dejado definitivamente de ser una curiosidad visual para convertirse en arte.
Las empresas se empezaron a organizar en canales de producción, distribución y exhibición. En 1908 se calculaban unos 14 millones de espectadores semanales en las **"nickelodeons"** estadounidenses, salas de proyección por precio de un níquel (5 centavos).

Edison unió a productores y distribuidores para formar la "Motion pictures patent company" y así controlar casi totalmente el mercado, lo cual provocó la llamada **"guerra de las patentes"**: quien quisiera usar equipos de

rodaje y proyección bajo patente, tenía que pagar. Algunos productores independientes como el alemán Carl Laemmle hicieron frente a Edison y el monopolio quedaría disuelto en 1912, pero ya había provocado los movimientos que llevarían a desplazar la industria del cine al oeste (lejos de la influencia de la "Motion pictures patent company") y a la formación de las grandes compañías de cine.

El propio Laemmle formó en 1912 el estudio Universal y posteriormente Adolph Zukor (originario de Hungría) formó Paramount, William Fox la Fox, Samuel Goldwyn la Goldwyn y los hermanos Harry, Albert, Sam y Jack L. Warner la Warner Bros.

La mayor parte de las compañías fueron recalando, pues, en **Hollywood**, unos soleados terrenos cerca de Los Ángeles adquiridos en 1887 por el matrimonio Wilcox.

Con las bases industriales asentadas, tocaba poner el acento en mejorar las artísticas.

David Wark Griffith destacó al respecto y "El nacimiento de una nación" es, en lo que se refiere a lo que cuenta, una despreciable película racista, pero marcó un antes y un después en lo que a **narrativa cinematográfica** se refiere: más planos, cerca, lejos, movimiento de cámara... mientras que en Europa el cine se seguía pareciendo al teatro, si bien fueron surgiendo distintas corrientes como el impresionismo o el expresionismo y el cine documental.

Desgraciadamente, el ambiente convulso de la Europa de entonces, hizo que muchos talentosos cineastas europeos emigraran a Hollywood.

Estamos en torno a 1920, con más de cien mil trabajadores para los estudios de cine, de los que salían cerca de mil películas al año.

El negocio del cine fue dándose al llamado "**star-system**", en que las producciones se hacían a medida de los actores y actrices estrellas de cine, convertidos en ídolos de masas.
Dos de esas estrellas, pareja además, Douglas Fairbanks y Mary Pickford habían creado otro de los estudios emblemáticos, asociados con Griffith y Charles Chaplin: United Artists.

El productor Louis B. Mayer sugirió la creación de una **Academia de las Artes y Ciencias de Hollywood**, y ésta se fundó en **1927** con Douglas Fairbanks como primer presidente.
En **1931** crearían **los Oscar**... pero de eso hablaremos en capítulo aparte en este libro.

Lee DeForest, ya en 1923, tenía forma de grabar **sonido** al tiempo que imagen, pero eso suponía cambiar la forma de hacer cine y los estudios fueron reacios... hasta que la Warner desarrolló su propio sistema, el vitáfono, que registraba el sonido aparte pero luego lo sincronizaba.
El 6 de agosto de 1926, "Don Juan" se presentó como la primera película con sonido propio de la historia; y el 6 de octubre de 1927 se estrenó "El cantor de jazz", con voz humana por primera vez.

A finales de **1929** el movietone perfeccionaría el sistema y el cine mudo quedaría sentenciado, si bien durante unos años incluso se hicieron películas en versión muda y versión sonora, dando tiempo a la adaptación de las salas de exhibición y la industria en general. Mientras tanto, se hicieron películas en versiones para distintos idiomas cambiando incluso de actores.

El desembolso para los productores fue importante en ese proceso de cambio, que para mediados de la década de los treinta estaba plenamente establecido, pero a algunos actores y actrices les afectó en otro sentido ya que no supieron o no pudieron adaptarse al cine sonoro.

En cuanto al establecimiento del **color**, ya en 1915 Herbert T. Kalmus había patentado el sistema Technicolor, pero su complejidad y aún imperfección, y el hecho de que la implantación del cine sonoro ya pareció durante un tiempo suficiente azote al cine, dejaron la popularización del color para ya más bien los años cuarenta.

Con el cine en buenos momentos, habían llegado también algunos excesos para la época: como que en las películas se frivolizara sobre la infidelidad o el alcohol; y se temió por la mala influencia del cine en la sociedad. Se estableció así en 1930 el Código Hays de **censura**, tomando el apellido del republicano que lo redactó.

En 1930 ocho **grandes compañías** controlaban la industria casi en su totalidad, con mayor peso de las cinco primeras: Paramount (Creada en 1914 por William

W. Hodkinson), Metro Goldwyn Mayer (1924, al fusionarse Metro pictures [fundada en 1915 por Richard A. Rowland], Goldwyn pictures [1917] y Louis B. Mayer pictures [1918]), Fox (1915, por William Fox; se fusionaría en 1935 con la Twentieth Century de Darryl Zanuck creada dos años antes), Warner Bros (1923), RKO (1928, Radio Keith Orpheum), Columbia (1919, por Harry Cohn), United Artists (1919) y Universal (1912, como ya hemos dicho anteriormente).

Walt Disney empezaría a ganar peso en 1937 con "Blancanieves y los siete enanitos", el primer largometraje de dibujos animados.

Los **géneros cinematográficos** (aventuras, policíaco, terror, ...) se iban asentando y el musical gozó de gran éxito hasta el punto de que durante un tiempo casi toda película incluía alguna canción.

Europa iba a remolque de Estados Unidos, y el estallido de la **Segunda Guerra Mundial** empeoró las cosas y marcó también al cine, como no podía ser de otro modo. Entre otras cosas, disminuyó drásticamente la producción de películas y afectó al contenido de éstas, de modo que a menudo incluso las no bélicas apelaban al sentimiento patriótico o reflejaban el mal del enemigo.

También había lugar, desde luego, para películas que buscaban evadirse de la realidad, pero tras la guerra tomó fuerza el **neorrealismo**: mostrar la realidad pura y dura; especialmente en Italia.

A finales de los años cuarenta, el cine se olvidaba de los nazis y los malos malísimos en Estados Unidos pasarían a ser los comunistas. La guerra fría, con el miedo a otra guerra real, afectó al cine hasta el punto de acabar con numerosas personalidades de este arte en la cárcel o sin trabajo, acusadas de "antiamericanas" por comunistas... y la "**caza de brujas**" supuso un caos de delatarse o defenderse unos de otros que acabó con la época dorada del cine, rematada con la llegada del televisor a los hogares.

La respuesta de la industria a la **televisión** fue agrandar las pantallas de proyección y crear películas espectaculares como "Ben-Hur"; y la reacción fue buena pero el problema es que no era posible una producción masiva de películas de tales características...

Al tiempo, en India (Raj Kapoor, Satyajit Ray) o Méjico (Cantinflas) el cine **nacional** gozaba de buena salud, pero al contrario de lo que ocurría con el cine estadounidense, apenas tenía proyección internacional. Sí fueron abriéndose paso Gran Bretaña y ya a cierta distancia Francia (Cocteau, Tati), Italia (Rossellini, Visconti, Fellini) los países escandinavos (Ingmar Bergman) o incluso Japón (Akira Kurosawa).
En cuanto a España, inmersa en la dictadura franquista, apenas hay cine destacable e incluso algunos cineastas importantes como Luis Buñuel estaban en el exilio.

A finales de los años cincuenta, los grandes estudios veían añadido al problema de la televisión: leyes antimonopolio, dispersión de la población en poblaciones en que no había salas... y muchos actores optaron por producir ellos mismos aunque en ocasiones con cierto apoyo de las grandes productoras, que finalmente acabaron vendiendo sus anteriores películas a las televisiones y haciendo nuevas de bajo presupuesto, o series directamente para televisión, de modo que su gran enemiga acabó siendo su salvación de entonces.

En los sesenta tocaba renovar los géneros clásicos, ya muy previsibles, e irrumpió con fuerza el **cine de autor** ("nouvelle vague" incluida), de arte y ensayo o experimental (sin olvidar el "underground"). La violencia se comenzó a mostrar con mayor realismo y los finales de las películas ya no siempre eran felices.

Las **coproducciones** entre países se pusieron de moda y España e Italia fueron platós habituales para rodar. Fue el tiempo de las "peplum" o "películas de romanos" y del "spaguetti-western" de, especialmente, Sergio Leone. También se puso de moda el cine erótico, hasta que en 1972 nació el cine porno con "Garganta profunda", si bien se suele quedar fuera de la consideración de auténtico cine entre otras cosas porque sus actores y actrices ni siquiera interpretan porque el acto sexual no es simulado.

También en los años setenta, muchos actores europeos

compitieron en fama con los Hollywoodienses, y el **cine europeo** llegó a arrinconar al estadounidense... hasta que llegaron Spielberg, Coppola, Lucas y Scorsese, entre otros, además del auge de los efectos especiales.
Eran buenos tiempos para la ciencia ficción, el cine de aventuras y también el cine de terror.

Además de países ya consolidados en el cine, Australia se mostraría también al mundo y sería el momento álgido del japonés Akira Kurosawa.

En 1975 llegó el sistema **Betamax** de Sony, y poco después el **VHS** de JVC que se lo montaría mejor y se acabaría imponiendo como vídeo casero.
La década de los ochenta fue el boom del vídeo. Al principio, fue todo un negocio: la película se estrenaba en cine, luego en vídeo y luego en televisión; nacieron los **videoclubes** y las salas de reestreno... pero al final eso acabó suponiendo el cierre de muchos cines y la industria tuvo que responder con las multisalas de cine, mejor sonido, mejores butacas....

Siguiendo con los ochenta: fueron el tiempo de tipos musculosos y duros como Stallone, Schwarzenegger, Chuck Norris, Bruce Willis,

Llegamos a los noventa y a la **revolución digital**, que se podría decir que empezó con "Terminator 2" (1991), de James Cameron, con otro salto notable en 1993 con "Parque Jurásico", de Steven Spielberg, o, en otro sentido, "Toy Story" (1995) de Pixar, la primera película

íntegramente creada por ordenador.
También fue la década en que, al fin, la mujer fue ocupando su lugar en el cine, con destacadas películas hechas por y para mujeres.

La digitalización del cine, también en cuanto al propio formato en que se graba, ha provocado grandes cambios en distribución y otros frentes... casi todos buenos, pero también ha facilitado la piratería que se muestra como el mayor peligro para el cine al provocarle pérdidas multimillonarias.

En la primera década del siglo XXI proliferaron las sagas que separaban las películas en partes dependientes unas de otras, algo aparentemente contrario a la esencia del cine pero que con "Harry Potter" o "El Señor de los anillos" supuso una buena forma de seguir exprimiendo las salas de cine.

En los últimos años han continuado los **avances técnicos**, como la captura de movimiento y el 3D que perfeccionó la película "Avatar", y poco después el 4K y el 4D,

Seguramente esté cerca la posibilidad de hacerlo todo digitalmente.
La última frontera es hacer natural el movimiento humano especialmente en lo que se refiere a la expresividad de los rostros... ¿Harán falta actores y actrices en el cine **futuro**?

¿QUIÉN ES QUIÉN? - *Cómo se hace una película*

Fijándonos en los títulos de crédito, que un buen cinéfilo no se debe perder porque hasta que no terminan estos no termina realmente una película (además, a veces llevan intercaladas sorpresas como tomas falsas), vemos que hay decenas o centenares de personas que hacen posible una película, cada cual o cada grupo de las cuales tiene sus cometidos específicos... y eso es lo que vamos a abordar ahora, pero sin entrar en convertir este apartado en un mero diccionario de inglés, de modo que lo que en la mayoría de las películas aparece como "Screenplay" lo trataremos aquí directamente como guión ;-), aunque para algunos términos no tenemos una traducción directa y será mejor dejarlos en el idioma que les puso nombre.

Una película nace de una **idea**... y generalmente el primer paso es plasmarla en un **guión**, ya sea original o adaptado de una obra preexistente.

El **productor** es el dueño de la película.
Suele estar presente, y puede tomar decisiones, durante todo el proceso de creación: desde la preproducción (contrato del guión, etcétera) hasta la posproducción (montaje, sonorización, ...), pasando por supuesto por el rodaje.
El productor antes a menudo ponía el dinero de su propio bolsillo. Actualmente en general podemos decir

que es quien se las arregla para conseguir el dinero aunque no necesariamente sea el suyo (especialmente en Europa, suele haber ayudas públicas para proteger al cine propio).

El productor, como veremos con otros grandes responsables de una película, puede delegar tareas o tener ayudantes.

El **productor ejecutivo** suele ocuparse de buscar financiación, administrarla y gastarla.

El productor elige y contrata a un **director**, con quien se reunirá para decidir sobre actores participantes en la película, exteriores donde rodar, etc... y antes de empezar el rodaje habrá reuniones sobre todo entre director y cada uno de los departamentos implicados en la película.

El director podrá haber planificado el guión en un guión técnico, en el que se decide cómo grabar las escenas.

En el rodaje el peso de las decisiones recaerá sobre él e incluso, tras el rodaje, supervisará el montaje de la película.

Por todo ello al director se le suele llamar también "cineasta" y se le suele aplicar el "una película de...", aunque por supuesto en el resultado habrán influido muchas personas y de hecho el dueño en sentido estricto de la película sea el productor.

Si hay **director de producción**, es quien planifica el rodaje.

El **ayudante de dirección** prepara y coordina lo necesario para rodar, como el material y actores que hacen falta

para cada toma, o se ocupa por ejemplo de los aspectos secundarios de las tomas como la dirección de los figurantes en una escena.

El segundo ayudante, o **auxiliar de dirección**, ayuda al primero... por ejemplo desviando a los peatones de un lugar si eso se requiere para una toma.

El **script**, o deberíamos decir la script ya que son mayoritariamente mujeres, supervisa cómo se ejecuta cada toma respecto a la idea original, la duración de cada escena, el orden de los planos, los cambios que se hayan producido y otras cuestiones que puedan tener importancia si por ejemplo hay que repetir una toma. Es en cierto modo la mano derecha del director. Una importante labor de la script también es el control del *raccord*, para que haya continuidad en las secuencias y no ocurran cosas como que por ejemplo si hay un reloj de fondo, cambie drásticamente de hora en cada plano.

A veces hay segundas unidades de dirección, como por ejemplo para rodar una batalla si al director principal no le gusta especialmente o no se le da especialmente bien ese tipo de escena.

El **realizador** se encarga de "localizar" la película, es decir de escoger los lugares en que se rodará.

El director de producción en este punto deberá ir resolviendo trámites administrativos, como permisos de rodaje o seguros.

Aunque el reparto principal es cosa fundamentalmente de productor y director, el reparto en general es asunto del **ejecutivo de producción**.

En cuanto a reparto, también conviene acordarse de la figura del cazatalentos, que se dedicaba a recorrer ciudades buscando entre estudiantes, actores de teatro, modelos, etc..
Posteriormente éstos se reconvertirían en directores de casting o en **agentes** artísticos o representantes, que es la figura que impera actualmente y hay agencias que incluso controlan producciones al determinar quién participará en ellas.

Los **actores y actrices** son las figuras más visibles en una película y apenas hace falta indicar que pueden ser principales, secundarios, extras o figurantes... pasando por el cameo (término por cierto acuñado por el productor Mike Todd cuando preparó "La vuelta al mundo en 80 días").

Especialistas:
Doble de luces, para quedarse en el lugar del actor mientras se prepara la iluminación. Doble de cuerpo, para sustituir al actor por ejemplo en escenas eróticas. Doble de acción, para sustituir al actor en escenas arriesgadas (esto empezó a hacerse en 1903 en la película "Asalto y robo de un tren").

La **claqueta** es un objeto emblema del cine, y con una función muy importante ya que contiene datos de cada

escena, imprescindibles para el orden y posterior montaje: número o nombre de secuencia, plano y toma, para catalogarlas. Su "tijera" es para, al hacer "*clack*", sincronizar imagen y sonido ya que usualmente se graban por separado.

Director de fotografía, también conocido como primer **operador** u operador jefe: controla la luz. A sus órdenes está el operador propiamente dicho, que a menudo es quien lleva la cámara y efectúa los encuadres y movimientos de cámara.
El **ayudante de cámara** o foquista mide constantemente la distancia entre el objetivo de la cámara y los elementos a enfocar, para que el enfoque sea perfecto.
El auxiliar de cámara ayuda en lo que haga falta con ésta.

El **asistente de vídeo** lleva un sistema auxiliar a la cámara para que el director pueda comprobar cómo van quedado las tomas.

El **foto-fija** hace fotos de momentos relevantes durante el rodaje.

El gaffer es el *iluminista*.
El grupista se ocupa del grupo electrógeno móvil cuando éste hace falta.
Los **maquinistas** (el jefe se llama *key grip*) montan y manejan los soportes móviles de la cámara, como las grúas.

El **diseñador de vestuario**, o figurinista, no requiere

mucha explicación ya que su nombre indica lo que hace; tiene al ayudante de vestuario que es quien supervisa la confección de los vestidos. Para ellos trabajan varios sastres, algunos de los cuales estarán además presentes durante el rodaje por si, por ejemplo, se suelta algún botón de una prenda de un actor.
Aunque no sean personas muy conocidas, crean moda.

Los directores de arte (**director artístico**) dirigen el aspecto visual y artístico. Antaño se optaba frecuentemente por decorados pintados, más adelante se añadieron reconstrucciones más o menos completas de los lugares que se querían grabar... para acabar principalmente en escenarios reales. Dependiendo de la película, se usa una combinación de elementos, a los que más recientemente se añadió el fondo azul o verde para sobre éste añadir imágenes o efectos digitales posteriormente (Chroma Key).
El director artístico tiene a su cargo **decoradores** y atrezzistas. El **regidor** se encarga de conseguir el atrezzo.

El **diseñador de producción** se ocupa de escoger los decorados o fondos en los que se graba.

El **maquillador jefe** diseña la caracterización de los personajes. Tiene sus ayudantes, peluquería incluida.

El jefe u **operador de sonido** tiene a su cargo al microfonista.

Equipos de montaje, de efectos especiales, asesores

técnicos para determinados temas... e incluso jefes de prensa, contables, abogados, transportistas, etc completan el personal necesario para hacer una película.

Hemos ido adentrándonos en aspectos más técnicos de cómo se hace una película, y no nos olvidamos de algo intrínseco a la humanidad como son los errores... de cine: como cambios de formato en televisión y faltar entonces los lados de algo grabado originalmente como panorámico (el negativo común era de 35 mm); o el típico del microfonista, que debe seguir a los actores con el micrófono en alto y al menor descuido el micrófono puede salir en la película; o anacronismos, como salir un reloj de pulsera en una película de romanos.

Las escenas se suelen grabar del modo que resulte más práctico y/o económico, no necesariamente en orden cronológico, de modo que es trabajo del **montador = editor** ponerlas en orden, pero también imprimir el ritmo a la película.

Efectos especiales pueden ser el simple oscurecimiento de la imagen para que algo que se graba de día parezca que es de noche. Si una película requiere muchos efectos especiales, ya durante el rodaje suele haber un **supervisor de efectos especiales** para planificar escenas de cara al añadido de esos efectos especiales posteriores. También se requiere la presencia de integrantes del equipo de efectos especiales muy a menudo directamente en el rodaje, por ejemplo si hay que añadir niebla artificial, lluvia o fuego controlado a

una escena. Incluso hay efectos que hay que planificar mucho antes, como inclusión de pinturas decorativas que por ejemplo dan efecto de profundidad en una escena.
Aunque todo eso lo ha ido sustituyendo en muchos casos la síntesis digital de imágenes, y los trucos pioneros como el King Kong de sesenta centímetros que aparentaba ser un gigante en la película de 1933, han pasado a la historia.
Otros grandes avances en efectos especiales, ya más recientes y de índole cada vez menos mecánica, se dieron con "2001: Una odisea del espacio", "Terminator 2", "Parque Jurásico" o "Avatar".

En cuanto al sonido, en la década de 1930 se implantó definitivamente la banda óptica de sonido al borde de la de imagen, terminando con la "era del cine mudo", aunque en realidad era habitual desde el principio que en las proyecciones de películas mudas hubiera incluso orquestas (por cierto, hablando de orquestas os recomiendo asistir a alguno de los fantásticos conciertos que da la Film Symphony Orchestra, una pionera orquesta sinfónica española especializada en música de cine) y personas tocando sonidos en determinados momentos de la película. Más tarde llegaría el sonido digital con avances como el Dolby, DTS, THX, …… pero vamos con las personas que se encargan del sonido:
El jefe de **sonido** y su ayudante graban éste en directo.
Un diseñador de sonido se ocupará de todo lo que concierne al mismo, desde el rodaje al montaje, si el sonido tiene una especial importancia en la película.

Habrá un creador de efectos de sonido.
Suele haber un montador especial de sonido, ya que se suele separar en varias pistas: al menos diálogo, música y efectos. El mezclador unirá esas pistas en una sola.
Para el doblaje a distintos idiomas suele haber un director de doblaje, y un actor de doblaje para cada voz o incluso varias.
El **subtitulador** tiene la difícil tarea de colocar solamente unas doce letras por segundo, para no complicar demasiado las cosas al espectador, de modo que los subtitulados no son totalmente fieles a lo que se dice en la película.

Los músicos que componen para las películas realzan o añaden emociones.

Una vez terminada la película toca el turno de la distribución. El **distribuidor** prepara también la campaña de lanzamiento, *marketing*, contratos de derechos de reproducción para televisión y vídeo e incluso los títulos de la película para otros idiomas distintos del original.
Las grandes distribuidoras se las arreglan para condicionar a los exhibidores para dar preferencia a sus cintas, y a los espectadores para verlas (llegando a destinar incluso la mitad del presupuesto total de una película a su promoción), de modo que otras grandes películas se quedan incluso sin pasar por los cines.
La distribuidora tendrá, entre otros, su departamento de publicidad por ejemplo para preparar el tráiler y el cartel de la película, y su departamento de prensa para preparar entrevistas con los protagonistas de la película

y otras acciones para que la película sea bien atendida en los distintos medios de comunicación, como envío de "press kits" o "press books" en forma de libretos o fragmentos de imagen y/o sonido de la película.

El **exhibidor**, es decir el cine o sala de cines, es el objetivo final de una película, y los beneficios por entrada (IVA y otros conceptos que aplican algunos países aparte) se negocian entre éste y el distribuidor, que a su vez tendrá que hacer cuentas con el productor y quizás con guionista, director, etc. Eso depende de cómo se haya hecho el contrato, que puede ser por porcentajes de ventas de entradas o haber quedado ya prefijado independientemente del éxito. Algunos países imponen a los exhibidores una cuota de pantalla para que dejen sitio a producciones de ese país, ya que de lo contrario lo que impera son las estadounidenses.
El exhibidor puede incluir también anuncios antes de las proyecciones.
Por último, el exhibidor solo podrá dejar entrar a adultos, en salas especiales, si la cinta ha sido calificada como X... pero el resto de calificación por edad en España es meramente orientativo... atrás quedó el tiempo de censura, que mutiló muchas películas.
Otros países tienen sistemas menos permisivos, y en otros sigue la censura. En Estados Unidos, por ejemplo, las calificaciones se asemejan a las de España, pero al ser una sociedad más conservadora, que una película sea calificada como para adultos, tiene un gran impacto y por eso las producciones tratan de evitar calificaciones de edad restrictivas... aunque curiosamente en Estados

Unidos son bastante puritanos con las escenas de sexo y demasiado permisivos con las de violencia.

En cuanto al **crítico de cine**, decir que en ocasiones está supeditado al apoyo económico o de acceso a material de la película, o incluso a la propia película, de algunas distribuidoras o productoras o medios afines a éstas... de modo que las críticas a veces *nos meten auténticos goles*. Conviene también, entonces, consultar páginas en que los espectadores podemos votar a las películas, como FilmAffinity. Sin embargo, la figura del crítico de cine es interesante y no quiero con este párrafo decir que no tengan su importancia.

Los festivales de cine son una gran ocasión para la puesta de largo de una película... especialmente de películas independientes, ya que los grandes estudios suelen preparar su propia fiesta de estreno para sus grandes producciones.

Finalmente, los premios que consigan las películas en esos festivales u otros certámenes, suele ser su pasaporte a la posteridad (no necesariamente al éxito comercial), pero el cine no es ciencia exacta... de modo que los premios a veces también son injustos.

Normalmente una película pasa de cine a vídeo doméstico a los seis meses, comenzando por el mercado de alquiler (aunque los videoclubes ya prácticamente han desaparecido) y poco después al de venta. Están también los canales de pago y suscripción. Tras otros seis

meses, las películas ya suelen ofrecerse en televisión pública. Pero todos esos plazos han cambiado con las plataformas digitales, algunas de las cuales controlan sus propias películas, como Netflix o Disney.

50 PERSONALIDADES DEL CINE A SEGUIR (y porqué)

(SIN DUDA HABRÁ QUIEN OPINE QUE HAY QUIEN SOBRA Y QUIEN FALTA EN ESTA LISTA, PERO LO QUE ES SEGURO ES QUE, SI ECHÁIS UN VISTAZO A LA FILMOGRAFÍA DE ESTAS PERSONALIDADES, ENCONTRARÉIS PELÍCULAS INTERESANTES)

[NOTA: AUNQUE NO ES OBJETO DE ESTE LIBRO, ES CURIOSO EN MUCHOS CASOS VER EL NOMBRE REAL ESPECIALMENTE DE L@S INTÉRPRETES, QUE GENERALMENTE CONOCEMOS POR SUS NOMBRES ARTÍSTICOS. OS INVITO A FIJAROS EN ELLO CUANDO TENGÁIS OCASIÓN]

Alan Menken
Compositor de maravillosa música para películas de animación.

Alfred Hitchcock
Ciertamente es el maestro del suspense.

Barbra Streisand
Una polifacética mujer, con marca de Globos de Oro.

Billy Wilder
Considerado uno de los mejores guionistas, además de gran director.

Cary Grant
La elegancia.

Charles Chaplin
Creador de cine mudo y humor que no ha perdido con el tiempo.

Clint Eastwood
Actor y director de calidad, es el tipo duro por excelencia; y, ya que no incluyo ningún Western entre las películas a seguir, os señalo aquí "El jinete pálido", dirigida y protagonizada por él.

Daniel Day-Lewis
Aunque con una filmografía no muy extensa, su perfección como actor ha dejado huella.

David W. Griffith
Modernizó la narrativa en el cine.

Ennio Morricone
Su música es media película en muchas películas, y no se entiende parte del Western sin él, pero es, en general, uno de los mejores músicos de todos los tiempos.

Eric Idle
Monty Python.

Francis Ford Coppola
Cineasta con algunas de las mejores películas en su haber.

Frank Capra
Qué bello es vivir.

George Lucas
Su visión comercial y su implicación con los efectos especiales nos ha proporcionado muchos buenos momentos.

Harrison Ford
Uno de los más versátiles actores.

Ingrid Bergman
Una de las más grandes estrellas del cine.

Jack Nicholson
Uno de los mejores actores, incluyendo peculiares personajes que tal vez serían imposibles sin él.

James Cameron
Cineasta espectacular e impulsor de grandes adelantos técnicos.

James Horner
Aunque nos dejó demasiado pronto, le dio tiempo a ser uno de los mejores compositores de bandas sonoras.

James Stewart
Gran actor con grandes películas.

Javier Bardem
El mejor actor español y uno de los mejores del mundo.

Jennifer Lawrence
Una de las mejores actrices... y aún es muy joven.

Joaquin Phoenix
Uno de los mejores actores, al que no hay personaje que se le resista por difícil que sea.

John Ford
Uno de los grandes directores.

John Lasseter
Pixar.

John Williams
El compositor de bandas sonoras por excelencia.

Katharine Hepburn
La/El intérprete con más Oscar.

Kathleen Kennedy
Una productora con muy buen ojo para el cine.

Kathryn Bigelow
Aunque no muy prolífica, es una gran cineasta.

Leonardo Di Caprio
¿El actor del momento?

Marlon Brando
Uno de los grandes actores de todos los tiempos.

Martin Scorsese
Uno de los mejores directores, y uno de los que mejor ha sabido plasmar la violencia.

Meryl Streep
La/El mejor intérprete.

Orson Welles
Uno de los más influyentes cineastas.

Quentin Tarantino
Es posible que le guste más de lo debido mostrar sangre, pero su forma de dirigir tiene algo especial.

Ridley Scott
Maestro de la ciencia ficción... y más.

Robert De Niro
Uno de los actores más versátiles, aunque le sobran algunos de sus últimos papeles.

Robert Redford
Un grandísimo actor más allá de su fama por guapo.

Robert Richardson
Uno de los mejores directores de fotografía, algo de cuya importancia el público a menudo no se da cuenta.

Robert Zemeckis
Un director con efectos especiales.

Roger Deakins
Otro de los grandes directores de fotografía, creadores de atmósferas y de hacer más bello y especial lo que vemos en las películas.

Samuel L. Jackson
Aunque debatible, éste es el actor más influyente, según un estudio italiano para tratar de aplicar la ciencia a determinarlo... estudio al menos curioso publicado en "Applied Network Science" con información tomada de la mayor base de datos de películas en Internet (IMDb).

Stanley Kubrick
El director de la perfección.

Steven Spielberg
¿El mejor director de todos los tiempos?

Tim Burton
La imaginación al poder.

Tom Hanks
Uno de los más importantes actores.

Vangelis
En mi opinión, el mejor músico de todos los tiempos. Objetivamente, uno de los mejores músicos de bandas sonoras aunque la academia le diera la espalda tras no acudir a recoger su Oscar por "Carros de Fuego"... a pesar de obras posteriores indiscutibles como "Blade Runner" o "1492: La conquista del paraíso"..

Walt Disney
La animación.

William Wyler
El director con más nominaciones Oscar.

Woody Allen
Uno de los más prolíficos y peculiares guionistas y directores, entre otras facetas.

50 PELÍCULAS QUE HAY QUE VER (y porqué)

(Sin duda habrá quien opine que sobran unas y faltan otras... sobre todo clásicos de antaño, de los cuales he omitido muchos que considero que, aunque tuvieran mucha importancia en su momento, no han aguantado bien el paso del tiempo)

[Entre corchetes, el título original de las películas. Os animo a prestar atención en toda película a su título original. En muchos casos es muy curioso lo que se ha hecho al adaptarlo al español. Junto con los errores en las películas, para lo cual hay libros especializados, es otro de los encantos del cine]

2001, una odisea del espacio [2001: A Space Odyssey] 1968

Cada plano es una obra de arte y es, probablemente, la más influyente película de ciencia ficción.

Agárralo como puedas [The Naked Gun] 1988

Leslie Nielsen en su máximo esplendor, en una divertidísima película de humor inglés.

Avatar [Avatar] 2009

La película más cara de la historia en su momento, supuso un salto tecnológico para el cine y es puro espectáculo visual.

Bambi [Bambi] 1942
Un eterno y tierno alegato por la vida de los animales, que lástima que a muchos adultos se les olvide.

Ben-Hur [Ben-Hur] 1959
La mayor superproducción de cine histórico, con 11 Oscar que la avalan.

Big Fish [Big Fish] 2003
Un cuento maravilloso.

Black Mirror: La ciencia de matar [Black Mirror: Men Against Fire] 2016
Ya que hay películas que nos las colocan por capítulos ¿Por qué no poner el punto de mira en capítulos de series en que cada uno es realmente una película? Black Mirror es una serie realmente notable en ese sentido y este "capítulo" no deja indiferente.

Blade Runner [Blade Runner] 1982
¿La mejor película de ciencia ficción?

Blancanieves y los siete enanitos [Snow White and the Seven Dwarfs] 1937
El primer largometraje animado, sigue estando bien

hecho más de ochenta años después.

Braveheart [Braveheart] 1995
Épica.

Buscando a Nemo [Finding Nemo] 2003
Una gran historia con el preciosismo animado de Pixar.

Cadena perpetua [The Shawshank Redemption] 1994
Una de las grandes.

Ciudadano Kane [Citizen Kane] 1941
Una de esas que crearon escuela y cambiaron la forma de hacer las películas.

Doce hombres sin piedad [12 angry men] 1957
Una película rodada casi íntegramente en una sola estancia, pero con una profundidad que puede hacernos cambiar de mentalidad.

Dos tontos muy tontos [Dumb and Dumber] 1994
Tontorrona, sí, pero más que de risa es de carcajada.

El padrino [The Godfather] 1972

Cine con mayúsculas.

El padrino II [The Godfather: Part II] 1974
Una segunda parte que demuestra que segundas partes no siempre son malas.

El rey león [The Lion King] 1994
La mejor película de animación.

El secreto de sus ojos [El secreto de sus ojos] 2009
Peliculón "made in" sudamérica.

El señor de los anillos: El retorno del rey [The Lord of the Rings: The Return of the King] 2003
Una super-superproducción.

El show de Truman (Una vida en directo) [The Truman Show] 1998
"El gran hermano", pero en serio.

El viaje del emperador [La Marche de l'empereur] 2005
Un documental con historia. Un drama natural, con animales que no saben que están siendo actores. Bellísima.

E.T., el extraterrestre [E.T.: The Extra-Terrestrial] 1982
ETerna.

Eva al desnudo [All about Eve] 1950
14 nominaciones a los Oscar algo tienen que tener detrás.

Ex Machina [Ex Machina] 2015
Una de las mejores películas para reflexionar sobre la inteligencia artificial.

Forrest Gump [Forrest Gump] 1994
Un tonto con suerte, podría ser una burda frase aplicable a esta película, pero aún pensando así ¿No es preciosa?

Frankenweenie [Frankenweenie] 2012
Un gran ejemplo de "Stop-Motion" con la imaginación de Tim Burton.

Gandhi [Gandhi] 1982
La historia de un auténtico "Jesucristo".

Harry Potter y la piedra filosofal [Harry Potter and the

Sorcerer's Stone] 2001
La magia en el cine, en una película que inició una de las grandes sagas y posiblemente incluso la moda de las películas por capítulos.

La bella y la bestia [Beauty and the Beast] 1991
Una joya de la animación con una joya de banda sonora.

La ciudad de las estrellas (La La Land) [La La Land] 2016
Un buen ejemplo de musical, y una de las películas del podio de las de 14 nominaciones a los Oscar.

La guerra de las galaxias. Episodio IV: Una nueva esperanza [Star Wars] 1977
Una de esas que hay que ver porque es además un fenómeno social.

La lista de Schindler [Schindler´s list] 1993
LA PELÍCULA.

La vida de Brian [Monty Python's Life of Brian] 1979
El humor de Monty Python en su máxima expresión.

La vida es bella [La vita è bella] 1997

El horror de la guerra filtrado por el amor.

Lo que el viento se llevó [Gone with the wind] 1939
Una de las grandes películas de la historia.

Luces de la ciudad [City lights] 1931
Charlot conjugando el mejor humor con una gran historia, y el mejor combate de boxeo de la historia.

Mar adentro [Mar adentro] 2004
El derecho a Vivir y morir dignamente.

Mary Poppins [Mary Poppins] 1964
Entrañable e imperecedera mezcla de animación e imagen real.

Náufrago [Cast away] 2000
Un actor, un peliculón.

Okja [Okja] 2017
Un magnífico ejemplo de ese cine que no pasa por el cine, y un desafortunadamente escaso alegato por los animales en película. Aconsejo ir más allá con documentales como, in crescendo: Blackfish - The Cove - Dominion - Earthlings

Parque Jurásico (Jurassic Park) [Jurassic Park] 1993
La primera (y entretenida) vez que los dinosaurios parecieron no extintos.

Psicosis [Psycho] 1960
Terror de calidad.

Qué bello es vivir [It's a Wonderful Life] 1946
¿Cómo sería la vida sin ti?

Salvar al soldado Ryan [Saving Private Ryan] 1998
Una primera media hora que hace preguntarse si Spielberg viajó en el tiempo para rodar.

The Artist [The artist] 2011
¿Quién dijo que el cine mudo y en blanco y negro ya había pasado a la historia?

The Disaster Artist [The Disaster Artist] 2017
Veamos una película mala (¿La peor de la historia?) en una película buena.

Tiburón [Jaws] 1975

La película que nos metió miedo al agua.

Titanic [Titanic] 1997
Espectacular.

Toy Story [Toy story] 1995
La primera película enteramente digital, y una delicia animada.

DICCIONARIO DE CINE

En esta suerte de diccionario de cine he procurado no incluir palabras o acrónimos cuyo significado me parece conocido por todos o ya están en desuso, como *VHS*; y también he dejado a un lado palabras por ejemplo más técnicas como *4K*, referidas al formato o calidad de imagen y que no aportan enteros al entendimiento de las películas o el cómo se hacen.

Tampoco he incluido algunas palabras que, como *timing*, suenan a cine pero son términos usados más ampliamente.

Es posible, por tanto, que echéis de menos alguna palabra o penséis que sobra alguna otra. En tales casos pido disculpas, pero en algunos puntos debía poner coto al qué incluir y qué no incluir (por ejemplo, esta sección podría acabar pareciendo un diccionario de inglés)....

A

ADR: Additional Dialogue Replacement. Sustitución de diálogos del rodaje por otros de estudio, más claros.

Angulación: Inclinación del eje de la cámara respecto al sujeto filmado.

Animatronics: Muñecos con mecanismos para ser manejados a distancia y así simular, por ejemplo, al tiburón blanco de "Tiburón".

Anime: Cine de animación japonés.

Atrezzo: elementos que se usan para el decorado de una película.

Auteur: Se suele mencionar así al cineasta que controla casi todo en sus películas, a menudo siendo guionista y director.

B

Background: fondo de un decorado o escenario de la película.

Barrido: cambio de un plano a otro con un rápido movimiento de cámara.

Biopic: película biográfica.

Blaxploitation: Fenómeno cinematográfico nacido en los años setenta, que podríamos definir como cine de afroamericanos y para afroamericanos.

Blockbuster: película de calidad cuestionable que sin embargo consigue gran éxito en taquilla.

Blooper: error durante la filmación, conocido como toma falsa.

Bollywood: Es como se denomina coloquialmente a la industria cinematográfica asentada en Bombay (India), de gran producción aunque escasa repercusión en occidente.

C

Cameo: breve aparición de alguien famoso en una película.

Casting: prueba de selección de actores y actrices para el reparto (cast) de una película. Algunos directores afirman que un buen casting supone tener de antemano el 90% de su trabajo, aunque el 10% que falta es determinante.

CGI: "Computer Generated Imagery". Imágenes generadas por ordenador.

Chroma Key: técnica para extraer un color a la imagen (habitualmente lo que rodea a los actores, un fondo grabado en verde o azul) y en su lugar insertar otras imágenes.

Cine de autor: aquel en que el director tiene una influencia preponderante.

Cine independiente o indie: el que se realiza al margen de los medios típicos, como los grandes estudios de cine.

Cine negro (Noir): género que engloba las temáticas de crimen y corrupción.

Cinéma vérité: movimiento francés por el que se tiende a captar la vida tal como es, para lo que se simplificaron también las exigencias técnicas de la filmación.

CinemaScope: formato panorámico de pantalla, casi dos veces y media más ancho que alto (2,35:1 [Una imagen cuadrada es 1:1]). Durante el rodaje una lente especial comprimía la imagen lateralmente, ampliando el campo visual, y al proyectarla se devolvían sus proporciones normales.

Cinerama: sistema por el que se grababa con, y posteriormente se proyectaban, tres cámaras en una gigantesca pantalla curva para abarcar casi todo el

campo de visión del espectador.

Cliffhanger: situaciones al final de una película que generan en el espectador expectación por ver una siguiente película en la que se supone que se resolverán.

Coral: película con varios personajes e historias interconectadas finalmente.

Cortinilla: efecto que sustituye gradualmente, en diferentes direcciones, una imagen por otra.

Cortometraje: Según el "American Film Institute" y otros, película de duración inferior a 30 minutos.

Costumer: Compañía o persona que suministra disfraces teatrales.

Crossover: unión de dos películas o sagas para dar lugar a otra.

D

Decorados: Espacios artificiales que simulan lugares reales.

Diégesis: desarrollo narrativo de los hechos.

Dogma 95: Movimiento, iniciado por algunos directores

daneses como Lars von Trier, en 1995, que proponía una forma de hacer películas más tradicional o artesana, por ejemplo rodando cámara al hombro, solo en decorados reales y excluyendo el uso de efectos especiales. Incluía reglas aún más discutibles que las anteriores, como no poder añadir sonido posterior a la acción o no poder usar luz artificial especial.

Dolly: carrito para sostener y mover una cámara.

E

Easter Eggs: "Huevos de pascua". En la tradición anglosajona durante la pascua se esconden esos huevos para que los niños los busquen y encuentren; y en cine se trata de guiños o pistas a otras películas.

Edición: montaje de las imágenes.

Elipsis: salto en el tiempo o el espacio, eliminando pasos intermedios pero conservando la continuidad de la secuencia.

Épico: Cine que trata sobre los grandes hechos y personalidades de la antigüedad.

Escaleta: esqueleto del guión, en que se detallan las escenas para luego añadir el propio guión.

Escena: momento y lugar en el que sucede algo, generalmente delimitada por la entrada y salida de actores.

Etalonaje: proceso de homogeneización de color, brillo y contraste de un filme.

F

Fake: Falso. Fraude o falsificación.

Featurette: Película de duración media, entre el cortometraje y el largometraje, a menudo una especie de documental por ejemplo del "detrás de las escenas" de una película.

Figurinista: Quien crea y/o escoge el vestuario de los personajes.

Film editor: nombre que recibe el montador en inglés.

Flashback: narración desde un salto atrás en el tiempo.

Flashforward: narración con un salto adelante en el tiempo.

Foley: Efectos de sonido que recrean aquellos sonidos "de sala" que por algún motivo no pudieron ser recogidos en el momento de grabar la escena.

Folioscopio: Librito con imágenes, dispuestas de modo que al pasar aprisa las páginas da sensación de animación.

Foto-fija: Fotografías de las escenas de la película, que se usan con fines documentales o publicitarios.

Found footage (Metraje encontrado): Técnica por la que se presenta parte o el todo de una película como si fuera material descubierto, por ejemplo en una película de terror la presunta grabación en Videocámara de un sujeto que murió mientras filmaba.

Frame: Fotograma.

Fundido: Toma que va tornando gradualmente a un color hasta que éste ocupa toda la pantalla (Fade-Out), o al revés (Fade-In). Se suele usar para cambiar de escenario o para indicar un cambio temporal.

G

Gag: Golpe de efecto cómico.

Gore: Cine que se recrea en lo sangriento y desagradable.

Guión adaptado: El guión hecho a partir de una obra

anterior, generalmente literaria.

I

Interlock: Proyección por separado pero simultánea de dos bandas de imagen y/o sonido, por ejemplo para doblaje.

Inserto: Plano que se intercala para destacar algún detalle.

J

Jirafa (Boom): Soporte telescópico para sujetar el micrófono sobre los actores.

Jump-cut: Corte en que dos imágenes secuenciales son tomadas desde distintas posiciones de cámara.

K

Kinescopado: Conversión de imágenes en soporte digital o electrónico a película física.

L

Largometraje: Según el "American Film Institute" y otros, película de duración superior a 60 minutos.

Leitmotiv: Motivo recurrente a lo largo de una obra.

M

MacGuffin: Término, acuñado por Alfred Hitchcock, para referirse a un elemento narrativo que se presenta como destacado para la trama, y que puede servir para darle continuidad, pero que finalmente resulta un elemento de despiste o en cualquier caso de escasa importancia.

Mainstream: *Corriente principal.* Pensamientos o preferencias predominantes en un momento determinado.

Majors: Los estudios de cine dominantes.

Making-of: También conocido como "Tras la cámara" o "Cómo se hizo", es un documental en que se muestra la producción de la película.

Melodrama: Obra con acento en aspectos

sentimentales.

Merchandising: Comercialización de productos asociados a las películas, como camisetas, figuras, etc.

Mockumentary: Desarrollo de una historia falsa, con las técnicas propias del documental para hacerla pasar por cierta.

Morphing: Técnica para lograr la metamorfosis de un ser u objeto en otro.

Moviola: Máquina para editar películas en film.

Multiplex (o Megaplex, o Multisalas): Complejo de cines, con numerosas salas.

N

Noche americana: Técnica para simular la noche cuando se filma de día, aplicando filtros y/o subexposiciones y cuidando otros aspectos como las proyecciones de sombras.

Nouvelle vague: *Nueva ola*. Corriente surgida en Francia hacia la mitad del siglo XX, que promovía la libertad técnica y de expresión a la hora de realizar películas.

P

Péplum: Género de películas ambientadas en el mundo grecorromano antiguo.

PLANO: Conjunto de imágenes que constituyen una unidad de toma.
_americano: Enfoca a las personas de rodillas para arriba.
_cenital: Desde arriba, en ángulo perpendicular.
_contrapicado: Cuando la cámara se sitúa por debajo del sujeto a filmar.
_italiano: Primerísimo plano, que muestra el rostro desde la barbilla a la frente.
_nadir: Con la cámara situada perpendicular al suelo, enfocando hacia arriba.
_picado: Cuando la cámara se sitúa por encima del sujeto a filmar.
_secuencia: Toma filmada en continuidad, sin corte entre planos.
_subjetivo: Desde el punto de vista de un personaje.

Precuela: Historia que precede a la de la película original.

Product placement: Inserción de marcas y/o sus productos en la propia película, para su promoción.

R

Raccord: Continuidad entre planos, de manera que haya sensación de secuencia.

Ratio (Relación de aspecto): Proporción entre el ancho y el alto de la imagen, por ejemplo el típico panorámico de 16:9.

Realizador: En cine es sinónimo de director.

Reboot: Versión de una película, con cambios pero que no afectan a la base de la historia.

Red band tráiler: Tráiler con contenido para adultos.

Regidor: Se ocupa de la organización de los movimientos y efectos escénicos.

Remake: Versión de una película anterior.

Replay: Repetición de las imágenes inmediatamente después de haberlas mostrado.

Ritmo: Combinación de orden y velocidad que se imprime a la acción en una película.

Road movie: Película que se desarrolla a lo largo de un viaje por carretera (o camino).

Ruido de imagen: Granulometría de la imagen.

Rushes (o Copión): Fragmentos de tomas de negativos positivados sin edición de laboratorio, para poder chequear rápidamente el trabajo de una jornada.

S

Salto de eje: Entre los personajes de una escena, hay un eje imaginario que lo conforma la dirección de las miradas de éstos. Para evitar incoherencias, se guarda la regla de los 180 grados, que implica filmar con la cámara dentro de los 180 grados de uno de los laterales del eje. Esto se entendería mejor con un gráfico, pero imaginaos a dos personas mirándose: cuando la cámara enfoca a la de la izquierda, ésta debe estar mirando a la derecha; cuando la cámara enfoca a la de la derecha, ésta debe estar mirando a la izquierda. Si se enfocara a cada persona desde un lado del eje, ambas aparecerían para el espectador mirando hacia el mismo lado y se perdería así la sensación de que se están mirando entre ellas.

Screwball comedy: Comedia alocada.

Script: Script o continuista es la persona encargada de supervisar la continuidad visual y argumental de la película, teniendo en cuenta además que a menudo no se graban las escenas en el mismo orden en que

finalmente irán montadas.

Secuela: Película surgida de otra y desarrollada en un tiempo posterior.

Secuencia: Escenas de una misma unidad de la historia que se cuenta.

Serie B: Películas de bajo presupuesto, que generalmente no se estrenan en cine y van directamente a TV.

Serie Z: Así se denomina, finamente, a las películas consideradas realmente malas. Con muy bajo presupuesto y poco esmero en su realización.

Sinopsis: Resumen de la esencia de la película.

Slapstick: Subgénero de comedia que podría traducirse como "bufonada", caracterizado por bromas físicas exageradas pero sin consecuencias violentas.

Slasher: Subgénero del cine de terror de cuyas características nos podemos hacer una idea con una aproximación a su traducción: cuchilladas.

Soundtrack: Banda sonora de la película; generalmente referido solo a la parte musical.

Spaguetti-Western: Western rodado en Europa, principalmente Italia y España, y que por sus

peculiaridades se convirtió en todo un subgénero.

Spin-off: Es una película que "saca" a un personaje carismático de otra, haciendo protagonista de la nueva película a ese personaje.

Split Focus: Técnica de lente por la que se podían mostrar dos puntos de enfoque distintos en la misma imagen (por ejemplo un primer plano y una panorámica), usualmente uno en la parte izquierda de la pantalla y otro en la derecha.

Spoiler: En español podríamos decir "destripe", y es que se trata de algún detalle importante de una película que si nos lo cuentan nos la puede estropear al menos en lo que a sorpresas se refiere.

Spoof Movie: Película parodia.

Spot: Mensaje publicitario.

Star-System: Sistema cinematográfico centrado en las grandes estrellas (actores o actrices).

Stop-Motion: Es algo parecido a lo que se hace en los dibujos animados, pero este término se aplica cuando en realidad lo que se hace es dar la sensación de movimiento con la secuencia de fotografías fijas.

Storyboard: Guión gráfico de una película, que se usa como apoyo para previsualizarla.

Surround: Sistema de sonido envolvente, con altavoces alrededor del espectador.

T

Tagline: Frase publicitaria, el eslogan de la película.

Teaser: Tráiler de prelanzamiento, con información fragmentaria.

Telefilme: Película para televisión y que se ajusta a sus formas de realización; por ejemplo, puesto que en televisión suele haber anuncios, en estas películas suele haber momentos de interés en los puntos en que pueda intercalarse la publicidad, y se suelen destacar reiteradamente los elementos de la trama para que el espectador no se pierda.

Thriller: Aunque su traducción se ajusta a "suspense", en realidad Thriller y Suspense son más bien dos géneros distintos y debemos entender "Thriller" en cine como "tensión".

Títulos de crédito: Textos al principio y fin de una película con los nombres de las personas implicadas en la producción de ésta.

Tour de force: Una forma de decir "Vuelta de tuerca"

Tráiler: Anuncio de una película con un montaje breve que nos informa de qué trata ésta.

Travelling: Seguimiento del motivo mediante el desplazamiento de la cámara por raíles u otro sistema.

U

Underground: Movimiento cultural ajeno al imperante.

V

VOD: *Video On Demand.* Vídeo bajo demanda o televisión a la carta.

Vodevil: Comedia ligera, de enredos picantes o amorosos; a menudo incluye números musicales.

Voz en off: La de alguien que no está en escena.

W

Western: *[En español: Wéstern]* Género ambientado en el Viejo Oeste estadounidense (Siglo XIX).

LOS OSCAR Y OTROS GALARDONES DE CINE

Desde los primeros años del siglo XX se fue asentando en Hollywood (distrito de la ciudad de Los Ángeles, California), por su buena situación y condiciones, la industria cinematográfica.

La industria del cine creció rápidamente y en 1927 se decidió regularla mediante la "Academia de Artes y Ciencias de Hollywood". Douglas Fairbanks fue su primer presidente. El 9 de mayo de 1927 se celebró una cena en el hotel Biltmore, presidida por Louis B. Mayer, y se propuso la creación de los premios.

El escenógrafo Cedric Gibbons dibujó el boceto del premio: Una estatuilla de aspecto masculino custodiando en pie con una espada un rollo de película con un radio por cada rama original de la Academia (5: productores, directores, guionistas, actores y técnicos). El símbolo acabó construido en bronce y bañado en oro de catorce kilates, con una estatura de 34 cm y un peso de 3062 g.

En cuanto al origen del nombre, curiosamente no está muy claro aunque parece que allá por 1931 a alguien le dio por decir que la estatuilla le recordaba a un familiar suyo de nombre Oscar y desde entonces se la llamó así coloquialmente. No fue sin embargo hasta 1934, cuando Walt Disney ganó una estatuilla por "Los 3 cerditos" y se mostró agradecido "por ganar un Oscar",

que ese nombre pasó a aceptarse multitudinariamente.

Las normas y categorías (hubo un tiempo por ejemplo en que se separaban algunas categorías en Color y Blanco & Negro) de los premios han sufrido múltiples cambios a lo largo de su historia y en cualquier momento puede haber nuevos cambios que hagan inexacto lo aquí escrito... pero a continuación nos haremos una idea de cómo funcionan y veremos unas cuantas curiosidades:

Votan los miembros de la Academia. Para ser miembro de ésta es necesario ser invitado por la Junta Directiva de la Academia, que para ello se basa en los méritos obtenidos en el campo cinematográfico. Los componentes de la Academia con derecho a voto deben estar en alguna de las siguientes categorías: ejecutivos, productores, directores, actores (la categoría más numerosa, con diferencia), guionistas, directores de fotografía, escenógrafos, montadores, músicos, directores de cortometrajes y películas de animación, técnicos de sonido, técnicos de efectos especiales o relaciones públicas. ...

Entran en competición las películas estrenadas en salas de Los Ángeles entre el 1 de enero y 31 de diciembre de cada año. Si una película se ha exhibido antes que en cine en cualquier otro medio, no puede entrar en competición. La película de habla no inglesa

(inexactamente "traducida" en ocasiones como extranjera) no hace falta que se haya estrenado en Los Ángeles; cada país debe presentar una y un grupo especial determina las nominadas, que son votadas luego por los miembros de la Academia que acrediten haberlas visto todas.

Durante el mes de enero de cada año se envía a los votantes un formulario, de donde saldrán las nominaciones, para que elijan lo mejor de las películas estrenadas el año anterior; eso sí: votan exclusivamente los especialistas de cada categoría (los actores los escogen los actores, por ejemplo) excepto para "mejor película" que la votan todos los miembros de la Academia. Los premios honorarios y especiales los escoge la Junta Directiva de la Academia. Se disponen comités especiales para las nominaciones de documentales y cortos. Se cuentan los votos para las nominaciones y se anuncian éstas. Luego se envía otro formulario para escoger a los ganadores y ahí ya votan todos los miembros de la Academia; el voto es secreto.

Todas las filmaciones se exhiben en las salas de la propia Academia y se ponen a disposición de los votantes.

Un actor no puede estar doblemente nominado en una misma categoría (por cierto, que son las productoras quienes deciden si un actor se presenta como principal o secundario), así que solamente participará por la interpretación más votada en caso de estar presente por más de una película.

El recuento de votos, y posterior entrega a la Academia en sobres lacrados, corre a cargo de la firma Price Waterhouse Co., cuyo representante es el único que conoce los ganadores antes de la ceremonia. No se da a conocer el número de votos de cada categoría.

El primer año hubo solo 12 categorías más un premio especial y al año siguiente ¡Solo 7! Luego fueron aumentando poco a poco. Hasta 1936 no se crearon las importantes categorías de actriz y actor secundarios. Hasta 1956 no entraron en competición las películas de habla no inglesa. Hasta ¡2001! no se creó el oscar a mejor película de animación.

La primera ceremonia de los premios acogió películas estrenadas entre el 1 de agosto de 1927 y el 31 de julio de 1928. Tanto nominados como ganadores se conocieron el 17 de febrero de 1929, aunque no se concedieron los oscar hasta una cena del 16 de mayo en el hotel Roosevelt de Hollywood.

Los oscar fueron valorando películas estrenadas en dos años hasta que para la ceremonia de 1932-1933 ya se tomaron de 1 de agosto de 1932 a 31 de diciembre de 1933 para a partir de 1934 ya premiar un solo año completo.

Las categorías actuales son aproximadamente:

Película (recogen el premio los productores y no los directores, aunque a veces coincidan), director, actor,

actriz, actor secundario, actriz secundaria, guión original, guión adaptado, fotografía, montaje, dirección artística, banda sonora original, canción, sonido, vestuario, maquillaje, efectos especiales, montaje de efectos sonoros, documental largo, documental corto, película de animación, cortometraje de animación, cortometraje de acción real, película extranjera. /// Los oscar científicos y técnicos se dan aparte de la ceremonia.

Hasta 2008 eran 5 las películas nominadas a mejor película, pero en 2009 (por lo tanto para la ceremonia de 2010) se ampliaron a un máximo de 10 con la condición de al menos un 5% de Votos, por eso desde entonces el número de nominadas varía entre 5 y 10.

Las MARCAS de los OSCAR:

	OSCAR concedidos	NOMINACIONES
PELÍCULA	11 -ESDLA: El retorno del rey -Titanic -Ben Hur	14 -La ciudad de las estrellas (La La Land) -Titanic -Eva al desnudo
DIRECTOR	4 -John Ford	12 -William Wyler
ACTOR	3 -Daniel Day-Lewis -Jack Nicholson -Walter Brennan	12 -Jack Nicholson
ACTRIZ	4 -Katharine Hepburn	21 -Meryl Streep [3 oscar]
General	26 -Walt Disney	59 -Walt Disney

Entre los "perdedores", citar "El color púrpura" (1985) y "Paso decisivo" (1977) con 11 nominaciones cada una y 0 oscar.

La persona viva más nominada es John Williams (51 veces), que tiene 5 oscar. Es además la persona que más veces ha competido contra sí misma: 2011, 2005, 2001, 1995, 1991, 1989, 1987, 1984, 1977, 1973, 1972 y 1969.

Los países de habla no inglesa más oscarizados en esa categoría son Italia con 14 (de 28 nominaciones) y Francia con 12 (de 37 nominaciones). En tercer lugar está España, con 4 oscar de 19 nominaciones. Además, es de consideración que la francesa "The Artist", ganó el oscar a Mejor Película 2011, además de otros 4 de entre un total de 10 nominaciones, siendo una película muda (para ser precisos, al final dicen unas pocas frases en inglés).

Solamente 10 películas de habla no inglesa han estado nominadas como "mejor película": La gran ilusión (1938. Francia), Z (1969. Francia), Los emigrantes (1972. Suecia), Gritos y susurros (1973. Suecia), Il postino (1995. Italia), La vida es bella (1998. Italia), Tigre y dragón (2000. Taiwán), Cartas desde Iwo Jima (2006. Estados Unidos pero rodada en japonés), Amor (2012. Austria) y Roma (2018. Méjico. La única de la lista en idioma español).

Solamente siete interpretaciones en habla no inglesa han conseguido el oscar: Sophia Loren (1961. Mejor actriz), Robert de Niro (1974. Mejor actor secundario. Por "El Padrino II", su papel en italiano), Roberto Benigni (1998. Mejor actor), Benicio del Toro (2000. Mejor actor secundario), Marion Cotillard (2007. Mejor actriz), Javier Bardem (2007. Mejor actor

secundario) y Penélope Cruz (2008. Mejor actriz secundaria) que, por cierto, el 1 de abril de 2011 sería la primera española en tener una estrella en el paseo de la fama de Hollywood.

En tres ocasiones ha habido empate. Uno en los oscar de 1931/32 entre Fredric March y Wallace Beery en la categoría de mejor actor, aunque en realidad March había recibido un voto más que Beery pero por entonces ese margen de diferencia tan pequeño se consideraba empate. Otro en 1968 entre Barbra Streisand y Katharine Hepburn como mejores actrices. Y otro en 2012 en la categoría de Montaje de Sonido entre las películas "La noche más oscura" y "Skyfall".

El técnico de sonido Kevin O'Connell es la persona que más nominaciones ha recibido sin haber ganado ninguna: 20... aunque a la número 21, de 2016 (entregado en 2017, claro), ya lo ganó.

El irlandés Barry Fitzgerald es el único actor candidato en las dos categorías (protagonista y secundario), con la misma película y el mismo papel ¡Menudo disparate! Fue por "Siguiendo mi camino" en 1944. Ganó el oscar como actor secundario.

El productor más nominado es Steven Spielberg, con 10 de sus producciones nominadas a mejor película.

"La bella y la bestia" (Walt Disney) es la única película de animación que ha sido candidata al oscar a "mejor película"... hasta 2008. En 2009 se instauraron 10

nominadas a mejor película en lugar de las 5 habituales (en 2011 se añadió además la condición de que una película para estar nominada debía haber obtenido al menos un 5% de votos, ese año hubo 9 nominadas en esa categoría), y desde entonces también han estado nominadas a mejor película las películas de animación "Up" y "Toy Story 3".

Finalizo así este repaso a los premios más importantes del cine, dejándoos a continuación una lista con todas las ganadoras a mejor película, con mi modesta y *relativa puntuación personal como curiosidad o, si la estimáis, referencia crítica:

*Una misma película puede gustar más o menos según las circunstancias en que se vea... y en algunas películas como El Señor de Los Anillos, he puntuado alto por lo esmerado de su producción aunque apenas me gustara.

HISTÓRICO de OSCAR a MEJOR película

AÑO	TÍTULO (Título original) (Gris para mejor película de animación)	DIRECTOR (* SI TAMBIÉN OSCAR) PRODUCTORA	NOMINACIONES / OSCAR	Mi Puntuación
2018	Green Book (=)	Peter Farrelly	5/3	7
	Spider-Man: Un nuevo universo (Spider-Man: Into the Spider-Verse)	Sony / Marvel / +	1/1	4
2017	La forma del agua (The Shape Of Water)	*Guillermo del Toro	13/4	6
	Coco (=)	Pixar Animation Studios / Walt Disney Pictures	2/2	6
2016	Moonlight (=)	Barry Jenkins	8/3	5
	Zootrópolis (Zootopia)	Walt Disney Animation Studios	1/1	6
2015	Spotlight (=)	Thomas McCarthy	6/2	6
	Del Revés (Inside Out)	Pixar Animation Studios / Walt Disney Pictures	2/1	5
2014	Birdman [o la	*Alejandro	9/4	5

Year	Film	Director		
	inesperada virtud de la ignorancia] Birdman (or the unexpected virtue of ignorance)	González Iñárritu		
	Big Hero 6 (=)	Walt Disney	1 / 1	6
2013	12 años de esclavitud (Twelve years a slave)	Steve McQueen	9/3	5
	Frozen: El reino de hielo (Frozen)	Walt Disney Pictures	2 / 2	4
2012	Argo (=)	Ben Affleck	7/3	6
	Brave (=)	Pixar	1 / 1	5
2011	The Artist (=)	*Michel Hazanavicius	10/5	8
	Rango (=)	Nickelodeon - GK Films - Blind Wink	1 / 1	3
2010	El discurso del rey (The king´s speech)	*Tom Hooper	12 / 4	5
	Toy Story 3 (=)	Pixar	5 / 2	9
2009	En tierra hostil (The Hurt Locker)	*Kathryn Bigelow	9/6	7
	Up (Up)	Pixar	5 / 2	8
2008	Slumdog Millionaire (=)	*Danny Boyle	10 / 8	7
	Wall-E (=)	Pixar	6 / 1	6
2007	No es país para viejos (No Country	*Joel & Ethan Coen	8 / 4	4

	For Old Men)			
	Ratatouille (=)	Pixar	5 / 1	7
2006	Infiltrados (The Departed)	*Martin Scorsese	5 / 4	6
	Happy Feet (=)	Warner Bros - Village Roadshow	1 / 1	7
	Crash (=)	Paul Haggis	6 / 3	7
2005	Wallace y Gromit: La maldición de las verduras (Wallace & Gromit: The Course of the Were-Rabbit)	DreamWorks - Aardman Animation	1 / 1	7
	Million Dollar Baby (=)	*Clint Eastwood	7 / 4	6
2004	Los Increíbles (The Incredibles)	Pixar	4 / 2	9
2003	El señor de los anillo. El retorno del rey (The Lord Of The Kings. The Return Of The King)	*Peter Jackson	11 / 11	7
	Buscando a Nemo (Finding Nemo)	Pixar	5 / 1	9
2002	Chicago (=)	Rob Marshall	13 / 6	6
	El viaje de Chihiro (Sen to Chihiro no	Studio Ghibli	3 / 2	4

	kamigakure)			
2001	Una mente maravillosa (A Beautiful Mind)	*Ron Howard	8 / 4	7
	Shrek (=)	DreamWorks	2 / 1	8

AÑO	TÍTULO (Título original)	DIRECTOR (* SI TAMBIÉN OSCAR)	NOMINACIONES / OSCAR	Mi Puntuación
2000	Gladiator (=)	Ridley Scott	12 / 5	8
1999	American Beauty (=)	*Sam Mendes	8 / 5	7
1998	Shakespeare enamorado (Shakespeare In Love)	John Madden	12 / 7	6
1997	Titanic (=)	*James Cameron	14 / 11	9
1996	El paciente inglés (The English Patient)	*Anthony Minghella	12 / 9	4
1995	Braveheart (=)	*Mel Gibson	10 / 5	10
1994	Forrest Gump (=)	*Robert Zemeckis	13 / 6	10
1993	**La lista de Schindler (Schindler´s**	***Steven Spielberg**	12 / 7	**10**

	List)			
1992	Sin perdón (Unforgiven)	*Clint Eastwood	9 / 4	6
1991	El silencio de los corderos (The Silence Of The Lambs)	*Jonathan Demme	7 / 5	6
1990	Bailando con lobos (Dances With Wolves)	*Kevin Costner	12 / 7	8
1989	Paseando a Miss Daisy (Driving Miss Daisy)	Bruce Beresford	9 / 4	5
1988	El hombre de la lluvia (Rain Man)	*Barry Levinson	8 / 4	5
1987	El último emperador (The Last Emperor)	*Bernardo Bertolucci	9 / 9	5
1986	Platoon (=)	*Oliver Stone	8 / 4	6
1985	Memorias de África (Out Of Africa)	*Sidney Pollack	11 / 7	3
1984	Amadeus (=)	*Milos Forman	11 / 8	4
1983	La fuerza del cariño (Terms Of	*James L. Brooks	11 / 5	6

AÑO	TÍTULO (Título original)	DIRECTOR (* si también oscar)	NOMINACIONES / OSCAR	Mi Puntuación
	Endearment)			
1982	Gandhi (=)	*Richard Attenborough	11 / 8	8
1981	Carros de fuego (Chariots Of Fire)	Hugh Hudson	7 / 4	7

AÑO	TÍTULO (Título original)	DIRECTOR (* si también oscar)	NOMINACIONES / OSCAR	Mi Puntuación
1980	Gente corriente (Ordinary People)	*Robert Redford	6 / 4	5
1979	Kramer contra Kramer (Kramer vs Kramer)	*Robert Benton	9 / 5	7
1978	El cazador (The Deer Hunter)	*Michael Cimino	9 / 5	5
1977	Annie Hall (=)	*Woody Allen	5 / 4	5
1976	Rocky (=)	*John G. Avildsen	10 / 3	6
1975	Alguien voló sobre el nido del cuco (One Flew Over The Cuckoo´s Nest)	*Milos Forman	9 / 5	8
1974	El Padrino II	*Francis Ford	11 / 6	7

	(The Godfather Part II)	Coppola		
1973	El golpe (The Sting)	*George Roy Hill	10 / 7	8
1972	El Padrino (The Godfather)	*Francis Ford Coppola	11 / 3	9
1971	Contra el imperio de la droga (The French Connection)	*William Friedkin	8 / 5	5
1970	Patton (=)	*Franklin J. Shaffner	10 / 7	8
1969	Cowboy de medianoche (Midnight Cowboy)	*John Schlesinger	7 / 3	4
1968	Oliver (Oliver!)	*Carol Reed	11 / 6	6
1967	En el calor de la noche (In The Heat Of The Night)	Norman Jewison	7 / 5	6
1966	Un hombre para la eternidad (A Man For All Seasons)	*Fred Zinnemann	8 / 6	3
1965	Sonrisas y lágrimas (The Sound Of Music)	*Robert Wise	10 / 5	4
1964	My Fair Lady (=)	*George Cukor	12 / 8	2
1963	Tom Jones (=)	*Tony Richardson	10 / 4	4
1962	Lawrence de	*David Lean	10 / 7	7

	Arabia (Lawrence Of Arabia)			
1961	West Side Story (=)	*Robert Wise & Jerome Robbins	11 / 10	4

AÑO	TÍTULO (Título original)	DIRECTOR (* si también oscar)	NOMINACIONES / OSCAR	Mi Puntuación
1960	El apartamento (The Apartment)	*Billy Wilder	10 / 5	8
1959	Ben-Hur (=)	*William Wyler	12 / 11	7
1958	Gigi (=)	*Vincente Minnelli	9 / 9	4
1957	El puente sobre el río Kwai (The Bridge On The River Kwai)	*David Lean	8 / 7	7
1956	La vuelta al mundo en ochenta días (Around The World In Eighty Days)	Michael Anderson	8 / 5	5
1955	Marty (=)	*Delbert Mann	8 / 4	5
1954	La ley del silencio (On The Waterfront)	*Elia Kazan	12 / 8	7
1953	De aquí a la eternidad (From Here To	*Fred Zinnemann	13 / 8	5

	Eternity)			
1952	El mayor espectáculo del mundo (The Greatest Show On Earth)	Cecil B. De Mille	5 / 2	7
1951	Un americano en París (An American In Paris)	Vincente Minnelli	8 / 6	3
1950	Eva al desnudo (All About Eve)	*Joseph L. Mankiewicz	14 / 6	7
1949	El político (All The King's Men)	Robert Rossen	7 / 3	5
1948	Hamlet (=)	Laurence Olivier	7 / 4	6
1947	La barrera invisible (Gentleman's Agreement)	*Elia Kazan	8 / 3	7
1946	Los mejores años de nuestra vida (The Best Years Of Our Lives)	*William Wyler	9 / 8	7
1945	Días sin huella (The Lost Weekend)	*Billy Wilder	7 / 4	6
1944	Siguiendo mi camino (Going My Way)	*Leo McCarey	10 / 7	4
1943	Casablanca (=)	*Michael Curtiz	8 / 3	8
1942	La señora	*William	12 / 6	4

AÑO	TÍTULO (Título original)	DIRECTOR (* si también oscar)	NOMINACIONES / OSCAR	Mi Puntuación
	Miniver (Mrs. Miniver)	Wyler		
1941	Qué verde era mi valle (How Green Was My Valley)	*John Ford	10 / 5	3
1940	Rebeca (Rebecca)	Alfred Hitchcock	11 / 2	6
1939	Lo que el viento se llevó (Gone With The Wind)	*Victor Fleming	13 / 8	7
1938	Vive como quieras (You Can't Take It With You)	*Frank Capra	7 / 2	7
1937	The life of Emile Zola (=)	William Dieterle	10 / 3	8
1936	El gran Ziegfeld (The Great Ziegfeld)	Robert Z. Leonard	7 / 3	4
1935	La tragedia de la Bounty (Mutiny On The Bounty)	Frank Lloyd	8 / 1	6
1934	Sucedió una noche (It Happened One Night)	*Frank Capra	5 / 5	7
1932/33	Cabalgata (Cavalcade)	*Frank Lloyd	4 / 3	4
1931/32	Gran hotel (Grand Hotel)	Edmond Goulding	1 / 1	4

1930/31	Cimarrón (Cimarron)	Wesley Ruggles	7 / 3	5
1929/30	Sin novedad en el frente (All Quiet On The Western Front)	*Lewis Milestone	4 / 2	5
1928/29	La melodía de Broadway (The Broadway Melody)	Harry Beaumont	3 / 1	3
1927/28	Alas (Wings)	William A. Wellman	2 / 2	6

Las listas de premios, aunque éstos pueden haber sido influenciados por modas o claras injusticias, pueden ser en sí mismas recomendaciones de películas "que hay que ver", así que os remito también a otras listas, que podéis encontrar fácilmente en Internet, de otros premios importantes como son los Globos de Oro (otorgados por la Asociación de prensa extranjera acreditada en Hollywood, desde 1944; aunque en 1952 separaron la categoría de mejor película en dos: Mejor película dramática & Mejor película cómica o musical), los Goya españoles (desde 1987), los BAFTA británicos, César franceses, etc... además de los grandes festivales de cine como el de Cannes (Francia), Berlín (Alemania), Venecia (Italia), San Sebastián (España), Roma (Italia), Sundance (Estados Unidos), etc.

No puedo irme sin hacer una referencia a la bibliografía consultada para este libro.

Sin embargo, es un problema hacerlo.

Es tanta y en algunos casos para tan poco (de algún libro he tomado un solo detalle)... que sencillamente me es imposible plasmar todo.

Además, algunas de esas consultas son de hace años y las he retomado de apuntes en mi modesta Web de cine: cinefilia.com.es, de modo que no me acuerdo de la fuente original... aunque en la mayoría de los casos las fuentes habrían podido ser varias.

En cualquier caso, debo señalar al menos un libro que me ha servido como base para las partes de "Breve historia del cine" y "¿Quién es quién? - Cómo se hace una película". Se trata del libro "El cine" de la editorial Larousse (2009).

Respecto a los Oscar, sí recuerdo que el libro que tomé como base en su momento fue "Enciclopedia de los Oscar", de Luis Miguel Carmona (T&B Editores, 2006)... y también la obra por fascículos "Todos los Oscars", de José Luis Mena (Cacitel S. L.).

Hay muchos otros libros que apenas han aportado a éste pero que están muy bien y quiero recomendaros uno: "Lecciones de cine", de Laurent Tirard (Paidós, 2003).

Libro terminado el 28 de abril de 2019, en Folgoso de la Ribera (León - España)

www.ingramcontent.com/pod-product-compliance
Lightning Source LLC
Chambersburg PA
CBHW070439180526
45158CB00019B/1672